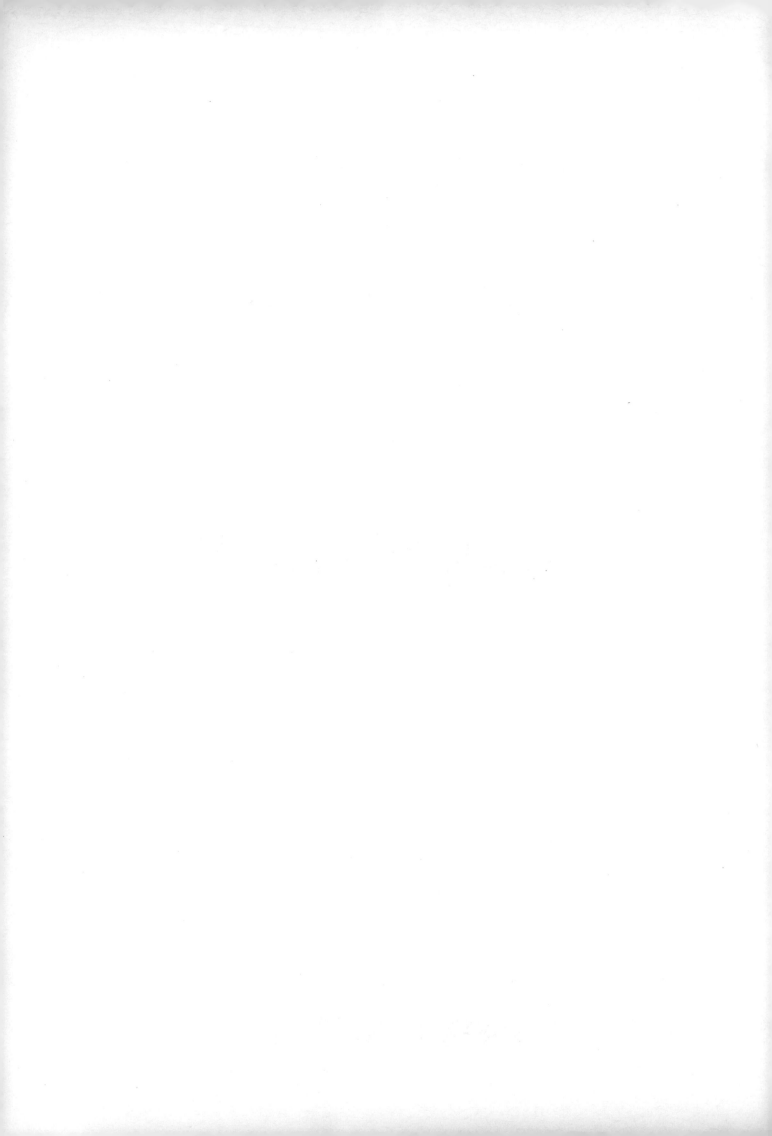

構圖與透視

Mercedes Braunstein 著

吳鏘煌 譯

三民書局

繪 畫 入 門 系 列

構圖與透視

目　錄

構 圖

所有精采的作品都隱藏了一個偶然發現或刻意安排的構圖,而構圖包含了具體的透視問題。為了方便我們著手研究這個課題,在本書中說明了如何分離出形成整個構圖的因素,並且以一種循序漸進的方式來說明構圖與透視的問題。伴隨著實際的練習,除了有助於我們對繪畫題材的發揮及運用,這些知識將能幫助我們採用適當的方式以達到最好的作畫效果。

葉子、莖和水果的布局配置,提供這幅靜物畫極為吸引人的構圖。卡拉瓦喬(Caravaggio),水果籃。

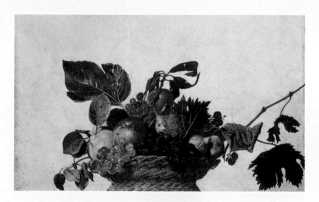

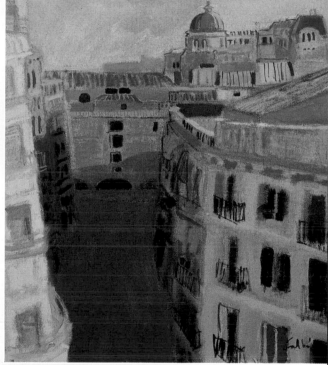

這些黑色的簽字筆線條搭配獨特的構圖,將斑馬前額安置於一個黃金分割點,展現出一幅斑馬的特寫。

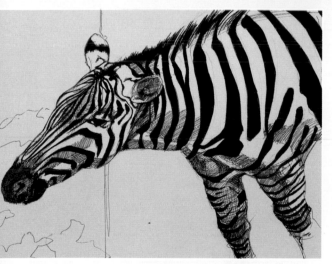

這幅都市風景畫的基本特色就在於取景與壓克力彩的調色發揮。莫查‧加實 (Muntsa Calbó)。

這個模特兒的姿勢需要桌子來支撐,形成一個有趣的構圖,傳達出自然的氣氛。沙巴特(J. Sabater),半身肖像。

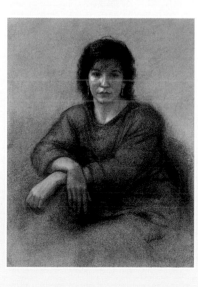

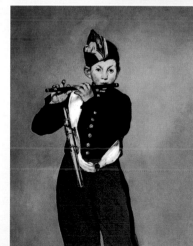

置中的構圖,看似簡單,卻是對形體有著傑出分析的成果。馬奈 (Édouard Manet),吹笛手。

1

構圖的基本概念

如何觀察

為了更加深入研究如何構圖，我們最好將作畫目標中所出現的物體各自一一作對照比較。

一個傑出構圖的要素取決於入畫物體的外形及色彩，這些物體的姿態，及其所安排於畫面中的位置。

外 形

當我們在觀察作畫的目標物時，應該留意什麼地方呢？就是外形。在一幅風景畫中的主要元素可以是一棵樹，在靜物畫中則是物體，以人物為主題的作品也許是裸體，海景畫中或許是艘船……等等，每一個物體都有它自己特有的外形，我們應該加以分析。特別是輪廓的線條，可以是曲線、直線或混合的，這些線條對我們來說，是很有用的參考資料。

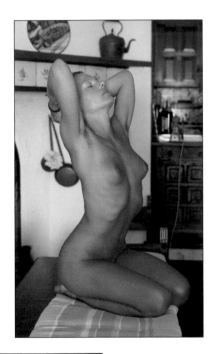

在我們選取的作畫範圍內，應好好研究模特兒與其背景的關係。

樹的外形、顏色與大小，變成一個理想的構圖，可以生動地傳達出各種神韻。

我們可以在外形方面做發揮，再利用簡化的略圖分析。站著、伸展或坐著的形體，可以採用無數的姿勢。

整 體

在作畫取景中，色塊占據明確的位置，我們最好將這些色塊安排好位置，以研究它們所產生的效果。藉著實際練習，使我們能更深入探討這個問題，且多虧了傳統的構圖與分析略圖：外形與比例，對稱或不對稱的外貌，及互補色的協調平衡。有了這些準則，我們就能選取合適作畫的目標物，而構圖也能達到令人滿意的結果。

顏色及其重量

在作畫取景中，每個物體都有確定的大小，不難藉由和其他物體比較時產生的比例，或作畫時使用的比例尺中發現。物體的比例大小及顏色，可供我們作畫時運用色彩份量與明度的參考。因此，一個物體的顏色特徵與使用的基底材的顏色，對於作品的整體起了或多或少的作用。

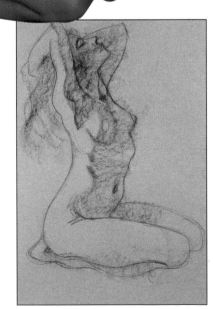

強調人體的輪廓與明暗的結構較能引起我們的注意。

每一棵樹在畫面中呈現的份量多寡，需要研究樹本身和這幅風景畫中的其他物體的比較。

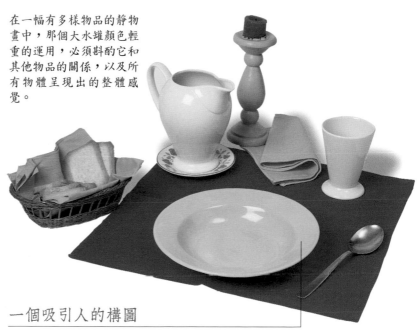

在一幅有多樣物品的靜物畫中，那個大水罐顏色輕重的運用，必須斟酌它和其他物品的關係，以及所有物體呈現出的整體感覺。

趣味中心

我們要如何看出趣味中心之所在呢？在一個非刻意安排的構圖中，我們的視線很自然地就會停留在該處；然而，在一個精心安排的構圖裡，我們會在畫紙或畫布上的某個空間中，發現它藉由外形與色彩而顯得特別突出。

一個吸引人的構圖

所有的準則與那些傳統的構圖原理，可以帶領我們完成一個良好的構圖，但是再加上一點點創造力（擷取一些藝術性），運用所有質感與戲劇化的資源，我們就可以獲得一個別具特色的構圖。

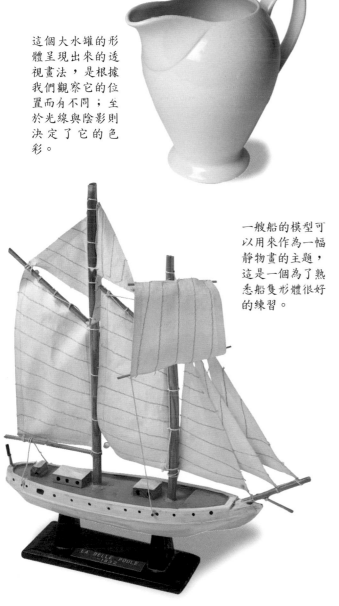

這個大水罐的形體呈現出來的透視畫法，是根據我們觀察它的位置而有不同；至於光線與陰影則決定了它的色彩。

一艘船的模型可以用來作為一幅靜物畫的主題，這是一個為了熟悉船隻形體很好的練習。

海景中的主角——每一艘船都須將其外形的透視做一番研究。

基本造形是一個不規則多邊形，在那裡面可以內接模型船的輪廓剪影。當我們在速寫這個圖形時，須留意如何建立輪廓架構，也就是製作草圖時，那些必不可少的線條。

構　圖

構圖的基本概念

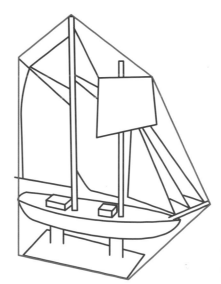

畫面的經營

將所有物體以一個具體的方法安排在畫面中。將物體簡化為簡單的形體，再加上圖解的幫助，對於學習這些形狀的分布是很有用的。

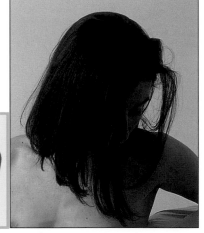

形狀和位置

頭部與其他的物件都有一定份量，而且呈現出它們特有的外形，或根據位置不同而顯現不同形態。為了實地練習，我們嘗試一些不同的擺設，且從不同的視點觀察作畫目標物。一個簡單的圖解說明可以立刻捉住位置特徵和提供表現它的手法。

簡單的草圖在我們作畫時非常有用。

在畫一幅肖像畫時，構圖有許多的可能性：在這裡，散亂披肩的秀髮顏色和外形使她的姿態更顯突出。

布　局

每一次的安排，作畫目標內的各個元素都有一個明確且合宜的位置。如此一來，我們在靜物畫、室內畫及人物畫的構圖就能有無數的變化，也就是說，在所有主題中，我們都能組織安排物體。然而風景畫的構圖主要是根據我們的移動，使我們能選擇不同的取景範圍和變換視點。

每樣水果和物品的體積（根據它所顯示的位置和顯露出來的部分所做的安排配置），透過用蠟筆畫的線條，及戲劇化的光線分布方向，使它們看來更顯高尚。沙巴特，靜物畫。

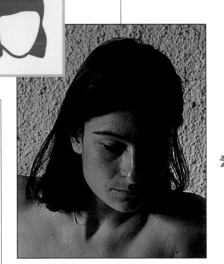

在這個自然取景的框架裡，披肩秀髮的變化成為這個模特兒透視畫法值得讚賞的特徵。

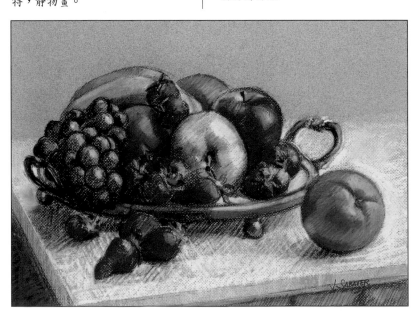

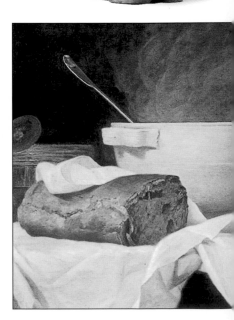

比 例

在作品前景呈現的物體表面積，對整體來說，占了很大的份量；底部背景讓這個主題有延伸的空間，同時也占據廣大面積，因此，在一個適宜的作畫目標取景範圍內，必須比較各物體表面所占比例的重要性，而且也不要漏失關於背景所應占有的視線。

任何一個物體都可以成為吸引人的主題，只要藉由光與影巧妙運用於色彩與質感上，就能使它的取景顯示出底部背景與趣味中心之間的良好關係。

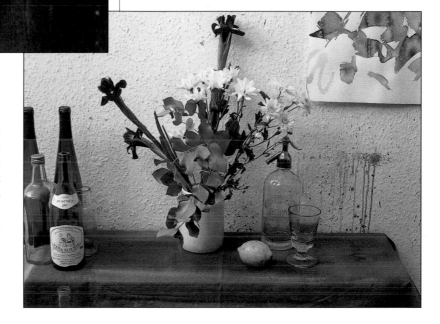

空間的關係

所有物體都和空間有關係，我們要從這方面來分析取景範圍內所有的內容物。當我們的視線接收一個真實的立體影像，為了將它落實在平面的構圖上，將所有物體在一個空間裡做位置安排，對我們將會是很有用的。根據物體和我們之間的距離不同，一個物體可能出現在另一個物體之前或之後，我們可以由近至遠的位置建立一個順序，幫助我們在選取好的作畫目標範圍內定位出前、中、後景的位置。一個物體也可以位於另一個的右邊或左邊，為了定位色塊及研究畫面的平衡，多視角的觀察是不可少的。

以順序來說，由最近至最遠的，我們看到了：桌子最靠近的部分、第一個瓶子、檸檬、杯子、第二個瓶子、大花瓶、第三個瓶子、虹吸瓶，及作為最遠景的牆壁。葉子和花所占據的地方形成扇形，而且位於兩個不同景深的位置。

枝葉綠色的重量及枝條的圖案，從任何一個視點看都很具特色。當比較兩張照片時，就能看得分明。根據視點，在前景身為主角的樹，充分展現其體態與色彩。

靜物畫是很適合研習構圖的課題。這件作品在構圖上做了一個很好的示範；我們觀察的方向，包括這塊麵包，布的摺痕範圍，發現趣味性在於顯示出把手的安排，及湯盆與蓋子的曲線運用等等。安‧伐亞耶寇斯特 (Anne Vallayer-Coster)，白色湯盆。

構圖與透視

構 圖

畫面的經營

5

取　景

在所有可能的取景畫面中，哪一個才是最適宜的呢？毫無疑問的，要找出這個畫面，有一個最實用的方法，就是用紙板做一個取景框，透過它去看作畫目標物，就可以得到各種角度的取景範圍。

取景與構圖

每一次的取景都會得到不同的構圖，我們可以將它們繪成草圖作為參考。當調整到一個平衡且有趣味的構圖時，這個取景就是一個適宜的畫面。

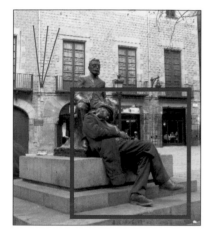

出發點

在開始著手作畫時，最好先斟酌所有得到恰當取景的可能性，以立即且直覺的方式從一些範本樣式中挑選，一般來說，我們都會使用一個小的硬紙框架選取一些取景，還會應用一些基本的準則，找出較有趣味性的畫面。

這幅加泰隆尼亞的村莊，是一個精湛的範例，透過光與影的對比，呈現出一個三角形的構圖。法蘭西斯·季門諾 (Francesc Gimeno) 作品。

橫向或縱向取景

我們用來觀看作畫目標物的小框架，可以放置為橫窄豎長的位置（縱向取景）或橫寬豎窄的方位（橫向取景）。

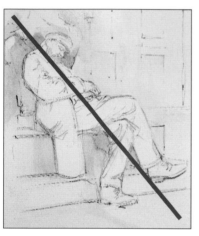

根據這個模特兒的姿態，藝術家尋求一個可以加強對角線的構圖。

構圖的略圖也可以是三角形。

構圖與透視

構　圖

取　景

畫面中完美地運用少許元素組成：地板將人物的底部嵌入框內，牆角使構圖平衡，兩面牆些微差異的色調加強了畫面深度的感覺，我們通常會尋找不對稱的色塊，將一個很顯然是單調的題材引導出它的多變性。巴蒂亞·坎培斯 (Badía Camps)，裸體的背部。

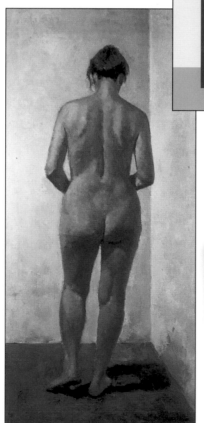

構圖的略圖是一個平行四邊形，從這裡形成一個直的長方形，底部並稍微朝左。

● 繪畫小常識 ●

構圖的略圖

為了研究取景畫面的構圖，我們都使用簡化的略圖。這些幾何圖形都是針對主題最具代表性的組成元素分析而成的抽象圖示。構圖的略圖可以是很簡單的，例如線形、三角形、長方形、圓形、橢圓形、不等邊四邊形、L形……等等。在各種情況下，我們都會去尋找最簡化的，且最能描寫其特徵的圖形。

空間感

出現在背景前的物體顯得相當重要,但在取景時,這個背景應該保留一個適當比例,使主題有延伸的空間。隨著我們增加或減少背景的比重,會製造出不同的視覺語言。背景所占比例較少,而擴大物體周圍的鄰近區域;但是這樣的安排不宜太過誇大,因為過度的誇大會使空間受壓迫而縮減畫面的景深。

作品中充分利用禮服的造形,加強了全身肖像的表現。狄嘉 (*Edgar Degas*),維多利亞·督柏。

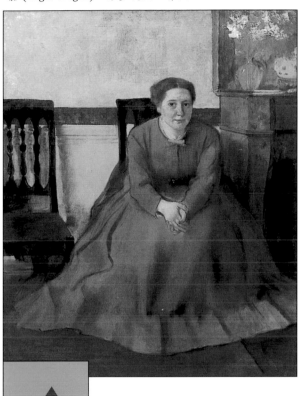

簡化的圖示將主題闡釋為一個三角形,適切地安置於畫面中。

趣味中心的位置

如果趣味中心位於畫面正中央,則得到的效果就太過於明顯,如果位於畫面邊緣,又容易使人摸不著頭緒;所以最好避免這兩個極端的位置。

取景與透視

有關於取景的視點,也可指示出顯現於畫面中物體的透視圖。有一些取景畫面不難檢視並且可以輕易描繪出來,然而大多數都需要透過詳細的觀察研究。

具體的問題

每次研究作畫目標都是根據其所呈現的組成元素與可能的可塑性,作畫目標獨特的樣貌必須呈現於這樣的簡中:將一些屬於大型的倒影及主角物體,或包含光線照射產生的影響⋯⋯等等,用幾何線條來處理。

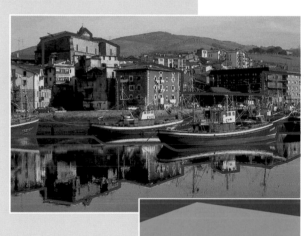

構圖的略圖可以用這種方法簡化表示。

底部遠景處的單一建築物成為趣味中心,由於這個視點產生曲折線而形成的效果。阿貝爾·馬克也 (*Albert Marquet*),巴黎的雨天。

水面上的倒影很重要,一定要加入構圖的略圖中。

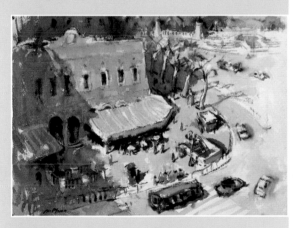

在一幅都市的風景畫中,光線和陰影的安排配置,是一個重要的關鍵,它可構成作品的顏色架構。

這個略圖在上面與下面的輪廓剪影中取得一個幾乎對稱的圖形。

這個構圖的略圖產生光線的路線,並引導出以這幢建築物為趣味中心點。

一致性與多樣化

若干不同形狀及顏色的物體，可以讓我們做一些構圖的試驗；同樣地，我們也可以研究模特兒不同的姿勢，這樣的方式使我們了解如何運用物體本身的形狀、尺寸及顏色，在一致性中加強它的多樣化。

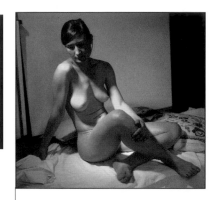

一幅人物畫可以畫成站著、坐著、伸展的、蹲著的……等等姿態。存在著無數的可能性來安放肩膀、手、腿、腳、頭的位置，及藉由臉部傳達各種不同表情。因此，為了表現出一幅作品，得將光線、姿勢、周圍環境及取景畫面等列入考慮斟酌。

一致性的形成要素

在各式各樣強調一致性的方法中，最普遍的就是透過色彩尋找色調的協調，而製造這樣的效果；另外，為了達到一致性，也可以運用重複的外形做尺寸上的比較，探索對稱性……等等。

每一個物體具有不同的特徵與功能，最好對於所有可能的塑形加以研究。例如，一支收起來的雨傘，在一幅圖畫中呈現出來的樣貌是狹窄且長的。

在呈現同一把雨傘時，因不同的外形輪廓，而得到不同的大小比例。

重複的外形與規律的節奏

當我們在分析一個取景畫面的內容物時，我們會將所有物體以直線、曲線、虛線或混合這些線條等方法畫出簡化的外形，這些可能重複的方向將賦予這個作品一個規律的節奏。

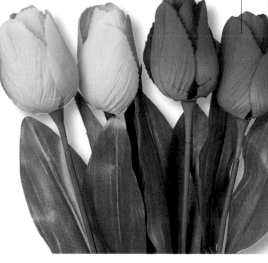

這個圖像說明了以一致且無變化的線條來組織這些花朵，效果卻十分顯著，因為所有花莖的方向匯集朝下，每一片葉子的導向不同，兩種不同顏色的鬱金香及花瓣的方向相異，這些一再重複的橢圓形花瓣，以及葉子和花莖，製造了一種規律的節奏感。

構圖與透視

構　圖

一致性與
多樣化

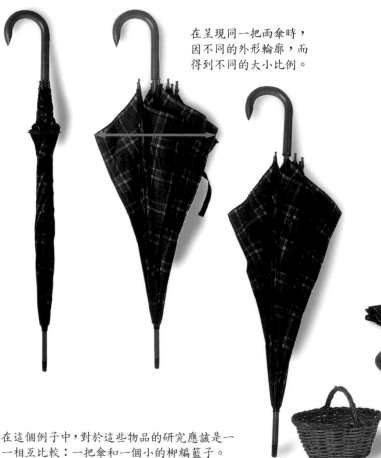

在這個例子中，對於這些物品的研究應該是一相互比較：一把傘和一個小的柳編籃子。

一改變透視點，在畫面上的物體所占據的空間，就起了很明顯的變化。如此一來，這個物體相較於整體的比重，就會有增加或減少的效果。

遵循著在統一中求變化的準則，每一朵花被刻意地安放在花瓶中（這可取得一致性），但它們各自朝向不同的方向，葉子也是同樣的情形（即所謂的變化）。

幾個相同的物品，例如一些摺疊整齊的餐巾紙，產生一個規律的幾何圖形：平行六面體。但是當我們以這些物品安排靜物畫的練習時，位置與擺設都可以有許多的變化。

變 化

所謂的差異，並非自然而然地發生的，而是與整體展現出來的一致性作比較。外形、姿態、尺寸、顏色等，都可以用來製造差異產生變化。

外形、姿態。 應詳加研究一個物體外形呈現的所有可能性，採用不同的外形會有不同的趣味性；此外，根據這個物體呈現的姿態，對我們來說，會產生一個剪影外形，就如同一些線條所描繪出來的輪廓。

尺寸。 在一些物體之間，我們可以用不同的尺寸大小來呈現它們的變化。也可以用在表現物體的距離，例如一幅有不同景深的風景畫中，我們在前景看到的一棵樹，相較於另一棵位於中景位置的樹就大得多了。

顏色。 不同的顏色本身就能製造許多變化，但不要忘了構圖時訂定的基本準則：整體可以呈現出穩重的對比，但要以和諧的方式，而不使人有厭煩的感覺。

視 點

當我們在觀察風景時，那些樹、建築物、動物、人物等等，都會呈現出一個透視圖；相同地，也發生在我們畫靜物時對物品做的擺設，畫人物畫時亦然。通常我們會先選擇一個較佳的視點，然後在一致性中根據形狀、尺寸與顏色做出變化。

每一個構圖都應將物體與背景的特殊比重反映出來。

讓我們來比較這兩個盒子所造成的不同效果，一個是從正前方的視點，另一個是打開且斜角的透視。打開的那個盒子，由於多了紅色且具有消失的軸線，較有助於製造一些變化，是一個較「活潑」且吸引人的構圖。

平　衡

　　我們都有某些程度的直覺可以賦予作品平衡感，但是光靠這樣還是不夠，還必須學習如何從一個繪畫的視點來觀察作畫目標，而賦予整體畫面一個基本的色調一樣可以達到平衡的效果。

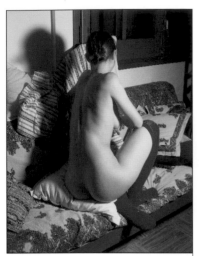

可以藉由打摺的布料來完成一幅構圖，如此可以加入並修飾那些色塊，以建立平衡。

一個顏色的力量強度是由比較而得來的。在這個例子中，這個強烈的紅色聚集了我們的目光，它所占據的面積甚至比淺紫色還小。

畫　面

　　作品畫面呈現出來的物體可變動的要素在於：位置、姿態、範圍、景深及視點。在前一章節中所舉的雨傘例子，我們可以看到位置或姿態的變化，使它呈現出來的畫面擴大或縮小。也別忘了物體越靠近觀看者就會顯得越大，越遠則越小。

在油畫中使用畫刀製造出這樣的質感，我們可以在比較中以一層層塗上的顏料修飾顏色的強度。

顏　色

　　由於心理因素，每一個顏色都會引起一連串的感覺，有一種分類法是當一個人面對一些明確的顏色時，視覺上產生冷與熱的感覺，再將這之間的差異區分出來。但是也存在著更複雜的表達方式，如寧靜的、激情的、愉快的……等等。

暖色、寒色或濁色

　　令人產生溫暖感覺的顏色有黃色系、橙色系、紅色系、洋紅（胭脂紅）色系及濁色系（如此稱呼是由於它灰暗與汙濁的色彩），也就是說，黃褐色系、赭黃色系……等等，或是它們各自的混合色。讓我們聯想到寒冷感覺的顏色有藍色系、綠色系，及所有帶藍色、偏冷傾向的濁色或灰色。暖色系較寒色系給人有強烈的感覺，但研究發現通常它具有對比色的關係。此外，根據它的強度，每一個顏色都對應一個不同的力量。在實際操作中，如果使用透明色彩或以白色淡化，將會減弱其強度。

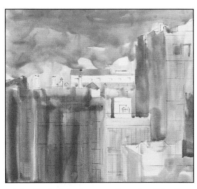

濁色系列的顏色可以平衡與調和畫面的色彩。先以水彩筆渲染畫面建立一個基調，當我們在那上面調配不同濃度的色彩時，即顯現出一些對比。

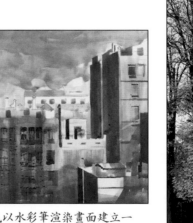

這個取景畫面呈現完美的平衡，畫面中的變化要素極少，以一個整體精緻的協調，再加上些微的對比，而構成一個吸引人的主題。

質感、對比、份量

　　一個有色彩的面積份量，取決於它的尺寸大小和顏色。依照各種媒材可能衍生的技巧，例如油畫或水彩畫等等，塗上顏色時可以採用某種質感的運用，使增加或減少其強度，以臨近的顏色彌補對比所造成的不平衡。這種表達與協調的工作，就在於調色盤的運用。

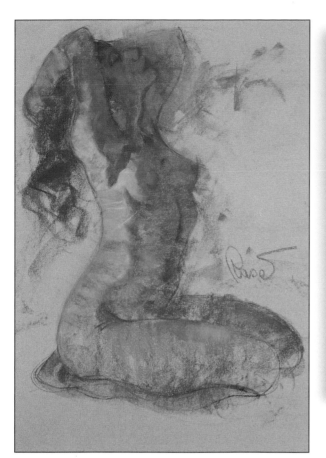

用粉彩筆表現人體畫的重點，端賴於那些明確的線條使外形輪廓更形流暢，以及顏色展現的力量與意圖。瓊・羅塞第 (*Joan Raset*) 作品。

平　衡

為了組織一個作畫的構圖，例如一幅靜物畫，我們必須將選定的組成元素，試著做各種不同的安排。想像整個畫面中所有的色彩面積，好像被安置在天平兩端的小盤子上，以這樣的圖像表現，必須維持這些表面積的比例，而且要記得，強烈的顏色在整個構圖中，會比其他顏色感覺上占了較重的份量。

嘗試著將選定的組成元素做各種不同的排列組合之後，便得到了這樣的構圖。

每一個物體按照比例被分配一個圖形及顏色，位於正中央的色塊加強了整個構圖的平衡，同時，位於兩邊的色塊則可以造成不平衡。

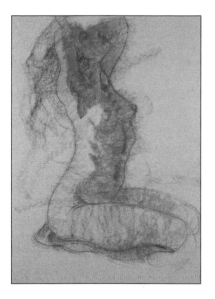

首次上色的基調有時是和真實影像有點出入的色彩。

畫面取景的平衡

當範圍內整體的顏色看起來很平衡，就是一個恰當的取景。在一幅風景畫中，我們可以修飾取景畫面以滿足這個需求，不斷地嘗試排列組合作畫的構圖，你就會發現愈多樣化且不乏極富趣味性的構圖方式。

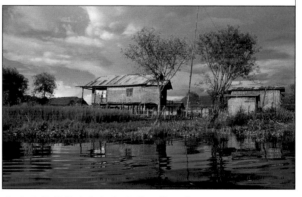

觀察此景像的右部如何使畫面較沉重。

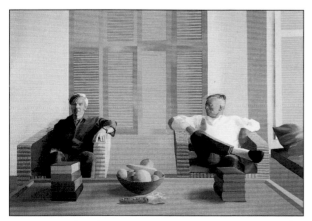

這個作品的構圖是達到平衡的精湛習作，它擁有對稱性作為基礎，並引導出一些細微的變化。大衛・霍克尼 (*David Hockney*) 作品，伊塞伍德與巴卡迪。

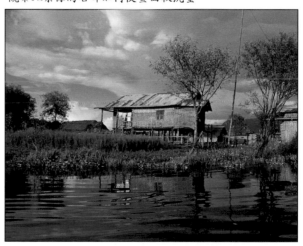

我們可以在取景時稍做改變，以得到較佳的平衡感。

11

黃金分割區域

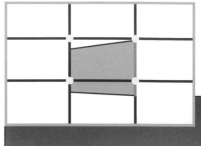

一張畫紙或畫布的寬為 a，高為 h。在底部或上方的邊，以 a × 0.618 所得的長度，從兩邊的角為起點定位出兩個點 a' 和 a"，以同樣的方法，在兩側的垂直邊線 (h)，以 h × 0.618 所得的長度，從兩端的角為起點定位出兩個點 h' 和 h"，畫線把每兩個 a'、a"、h' 及 h" 連接起來，就另外得到四個交叉點或黃金點。這四個點即劃定了黃金分割的界線。

在畫紙或畫布的表面上，存在著一個完美置中的區域，由於它的效用，使取景的作畫目標物出現在那個區域是非常重要的。這就是所謂的黃金分割區域。

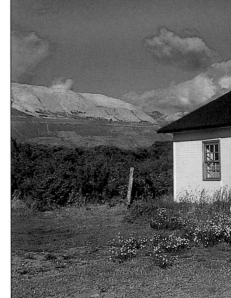

如何找出黃金分割的位置

只需了解一個簡單的數字運算，並將其結果轉移至畫紙或畫布上，一般都是用長方形的規格，如上圖所示，這個畫面的正中央占據了一個位置，即所謂的黃金分割面。我們應該知道如何在畫面中尋找出它的位置，儘管它並不是表現構圖絕對的手法，但卻提供了我們很好的構圖依據。

例外

有計畫地安排作畫目標物及構圖，是很值得實際練習的。我們如此證明黃金分割可以當成一個參考，既然當我們在進行外形與規律節奏的描繪時，發現鄰近的其他區域也容許放置趣味中心點。總之，常規是可以違反的，只要是一個新穎且吸引人的構圖即可。

許多選擇

黃金分割可以運用在靜物畫、肖像畫及人物畫上。趣味中心點可以位於該分割面的任何一個地方，它有很多應用上的可能性。在一幅風景畫中，存在著某些非常重要的參考資料，可以更確定黃金分割的利用：

例如地平線可以正好符合黃金分割的上面或下面邊線，從前景升高的高地可以在這個分割面中到達頂點且包含了其上緣的邊線，在前景的船隻也可以安置於這個分割面……等等。

愛德華‧哈潑 (Edward Hopper)，早晨的陽光。

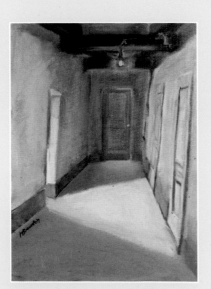

消失軸線是很明顯的，而且我們的目光也匯集在最底部的那扇門，而它下面的部分就在黃金切割面上。

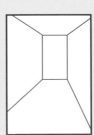

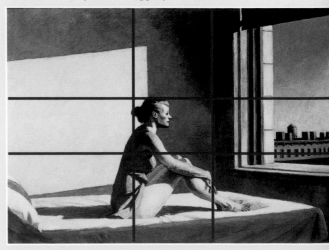

趣味點與略圖

當我們在尋找一個有趣味的取景畫面時，最好將趣味點放置於黃金切割面上，或是依附於它，但要避免完全正中央的位置。趣味點通常被包含於一個簡單圖像裡，該圖形闡釋組織構圖的略圖輪廓，而且一般說來，這個圖像都會有某部分落在黃金切割面。

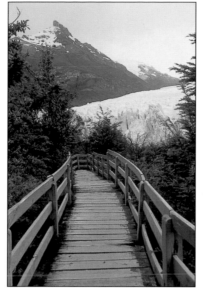

從這個視點來看，那兩排欄杆引導著我們的視線到達接近取景畫面的中心點，這導致我們的目光匯集於底部的山脈。

憑著直覺的做法，當以拍照取景時，我們總是習慣將趣味中心的目標物放在靠近中央的地方。這個範例中的屋子轉角處，正好符合黃金分割的一個邊緣線。

所有的組成元素都圍繞著那個坐著的人物，並且將他框在黃金分割面中：畫布、畫架、工具箱、凳子及窗戶。布朗斯坦 (*M. Braunstein*)，工作室中的巴可先生。

愛德華·哈潑，上午十一點。在這兩幅哈潑作品中的女性都是該畫作的趣味中心。有了圖解分析，我們可以很清楚地看出她們的位置都和黃金分割面有關。

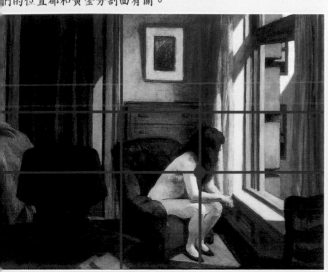

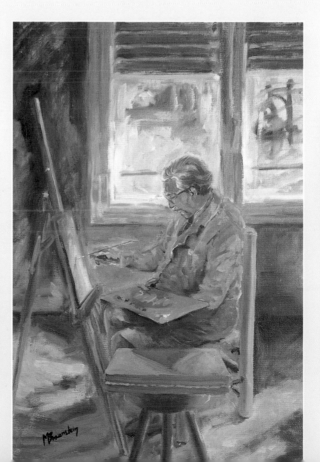

構圖的藝術

個人的特色

在衡量一個構圖的時候，我們應盡量根據所有的準則及基本概念，但由於使用的繪圖媒材不同，使我們可以追求一個獨特的創作。

我們應該要好好應用天生的直覺，並以一些物品作練習，或在開闊的空間中，仔細觀察取景畫面、趣味點、形狀與顏色間的相互關係。

每一艘船都朝著不同的方向，因此使畫面有了變化。而它的一致性展現在這一整群的船隻造形，其外形皆符合一個不規則四邊形。

畫家在這幅作品中，以強而有力的節奏及豐富的外形變化與質感表現繪製而成。

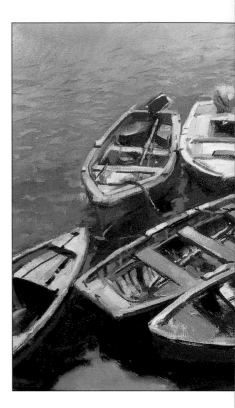

一個簡單的草圖顯示處理不同外形的海及船隻的便利性。

從何處開始

構圖的略圖通常都是非常簡化的，我們可以在心中先構思好，隨後，快速地製作一些速記，黑白的或彩色的都可以，呈現出構圖結果的所有可能性。這些簡明的符號構成一個很好的做法，使往後製作草圖時能順暢自如。

趣味性

儘管原則上所有的東西都是可以入畫的題材，但是的確有某些場景特別能在第一時間就吸引我們的注意力。這種趣味性是非常有用的，因為它指出了那裡有一個自然且吸引人的構圖。

外形與顏色的變化

在一個可以引起我們注意的自然場景中，通常在外形或顏色上具有多樣化的組成物質。從這些偶然形成的情況中學習是很有趣的，我們的目光會越來越習慣於接收有趣味的主題，漸漸發展成為風景畫的題材。任何時刻都能增長我們觀察與分析的能力。

像這樣的姿勢形成一個封閉的構圖，促使外形成為橢圓形。這些值得研習的基本姿勢，可以讓我們將快速記下的略圖，轉化成為線條明確的透視畫法。

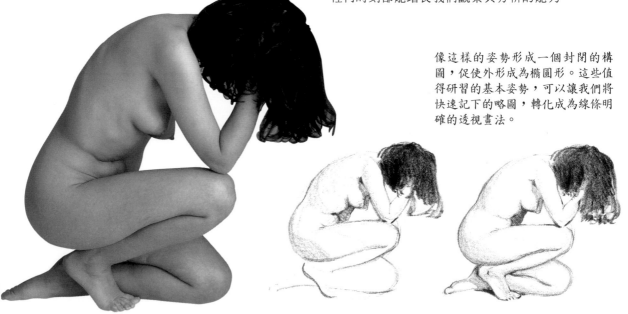

近　景

　　為了強調某個主題,可以將某個組成元素放置在最前方的近景,通常可以因此製造強烈的視覺衝擊,而且因為加強了景深的感覺而加深了趣味性的印象。

　　在靜物畫、肖像畫或人物畫中,可以只用單一的背景,將作畫目標物或模特兒置於前景,使其凸出顯眼。

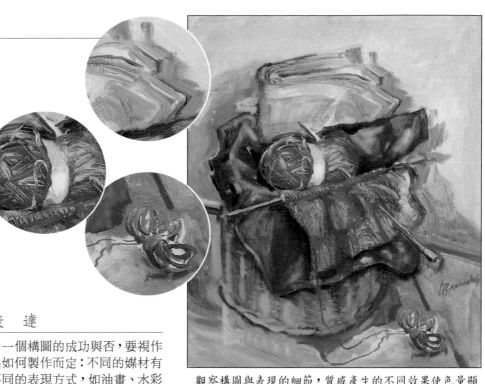

表　達

　　一個構圖的成功與否,要視作品如何製作而定:不同的媒材有不同的表現方式,如油畫、水彩等等,藉由線條、筆觸、畫刀等的技法運用,更加強了不同的效果,這是屬於個人調色運用與風格的創作,只有多加練習才能進步。

　　此外,表達的方式也不限於寫實的技巧,因為只要掌控技巧得宜,一個內容平凡無味的構圖也能擁有獨特的感覺。

觀察構圖與表現的細節,質感產生的不同效果使色量顯得重要,作品中活用濃稠的油畫顏料與透明顏料的透明度之間的對比。布朗斯坦,籃中的毛線與報紙。

● 繪畫小常識 ●

和　諧

　　這個概念我們應該以較廣義的詞義去使用它。為了能吸引觀者,一個畫面和諧的構圖是相當重要的,在安排組織色塊及外形時,就如同作出色彩架構一樣,一幅作品的產生就是以它為基礎。

光線若控制得宜,可以加強效果,賦予模特兒更和諧的色彩,且使其輪廓線條柔順。

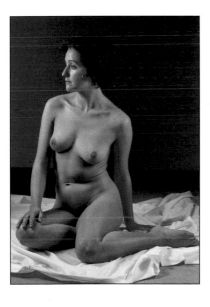

作畫時可以多方面嘗試光線配合模特兒的姿勢所產生的效果。

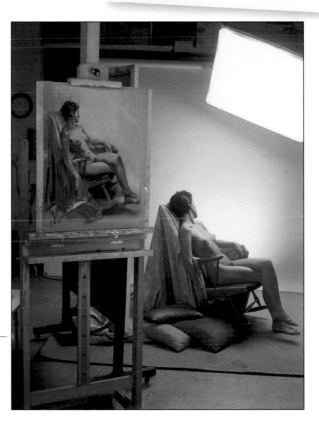

光　線

　　在我們用模特兒作練習時,光線的來源是可以控制的。所以從顏色到光與影的位置都可以作修改。我們可以做很多嘗試,直到達到一個平衡的構圖,且確實有趣味的效果為止。

15

當我們在藝廊、博物館或美術館參觀畫作時,什麼會最容易引起我們的興趣?毫無疑問的,趣味中心的位置和藝術家將作品精心詮釋所做的努力,構圖略圖的存在,什麼組成元素占據了黃金分割,作品中的色塊如何分布,畫家如何運用調色從色彩的角度經營一個成功的構圖,以及變化中的創意。最好將每一幅作品匯整作個結論,並銘記在心。

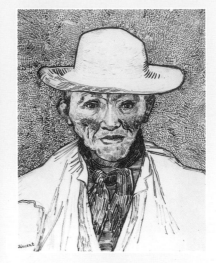

一幅單純的正面肖像畫,頭部的位置置中,吸引人的地方在於恰當地運用藝術家有個性的線條,描繪出人物的表情。文生·梵谷 (Vincent van Gogh),園丁肖像。

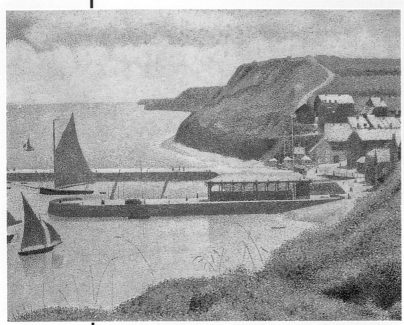

這幅作品以油畫展現出完美協調的色彩技巧。喬治·秀拉 (Georges Seurat),巴森港。

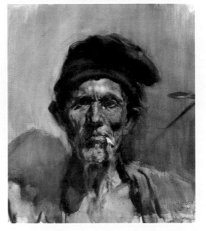

以純熟的手法控制水分,使這幅肖像的構圖展現出寫實的神情。華金·所羅亞 (Joaquín Sorolla) 的水彩作品,抽煙的老人。

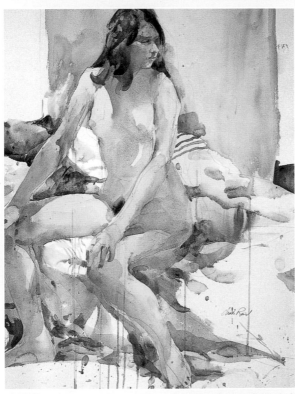

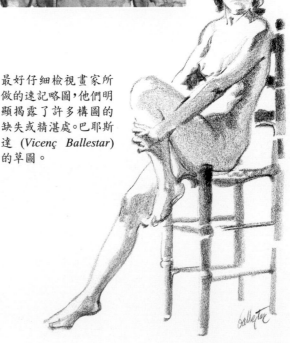

最好仔細檢視畫家所做的速記略圖,他們明顯揭露了許多構圖的缺失或精湛處。巴耶斯達 (Vicenç Ballestar) 的草圖。

查爾斯·瑞德 (Charles Reid) 以水彩式畫的人物坐姿肖像,清新且擁有非常有活力的色彩,更凸顯了構圖的自然。

構圖與透視

構　圖

追隨大師
的步伐

16

透 視

由於透視的基本原理，一點的、兩點的或三點的透視法，使我們能將現實環境中的物品呈現在畫紙或畫布上。如果這些知識的運用不正確，就無法翔實地表達出所描繪目標物的形體，也無法得到一個精緻的構圖。

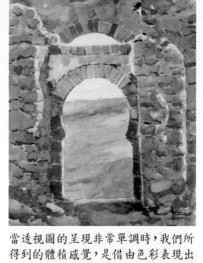

當透視圖的呈現非常單調時，我們所得到的體積感覺，是借由色彩表現出來的光與影產生的。加斯帕爾·羅梅羅 (*J. Gaspar Romero*) 作品。

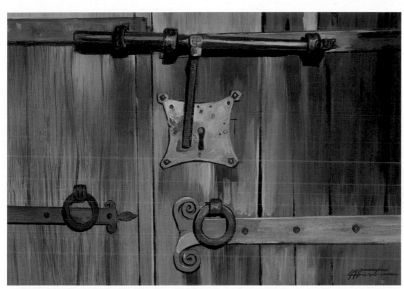

這個主題並沒有引起任何透視上的問題，因為門的表面是平坦的。麥拉·費倫 (*Myriam Ferrón*) 著重於色彩運用的作品，表達的主體範圍集中在門閂上。

主題內含有如這些花朵般如此隨意的繪畫元素，可以和拱頂門廊建立透視的議題，伊凡·維拿斯 (*Yvan Viñals*) 的作品。

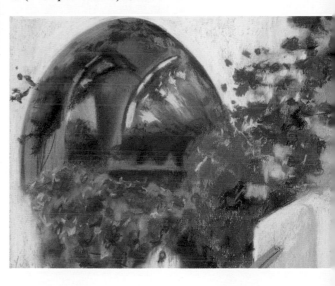

當我們看著這幅貝耶多 (*R. Bellido*) 以蠟筆繪製的作品時，跳到眼前的是有某個幾何圖形的線條輪廓。

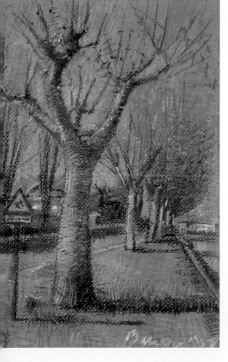

這個人物形體構成了一個較為複雜的透視範例。在呈現這個透視時，模特兒需要在比例上做極大幅度的修正。喬迪·賽谷 (*Jordi Segú*) 的壓克力作品。

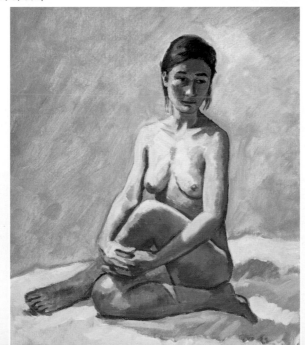

景　深

為什麼透視的理論如此重要呢？實際上是因為在現實生活中，我們生活在三度空間裡，而當我們在畫紙或畫布上作畫時，只是將描繪物作個平面的，也就是二度空間的安排。

作品表現

我們從小就習慣於辨認標誌符號，在藝術作品的表現上，無論是素描或彩繪，屬於造形的式樣，可依據作畫的對象或實際立體空間的場景，立即建立其相關形體圖案。

三度空間

一個簡單的圖示說明物體如何在空間中投射其影像。為了簡化這個問題，必須分析外形並尋找一個（或一組）可以說明其形體的簡圖，利用這樣的方式，將所要表現的透視圖具體地呈現出來，並且須考慮到縱切面與橫切面的問題，如此才能正確表達三度空間的效果。

當我們在研究一個物體的體積大小時，應該力圖將其轉換為一組簡化了的幾何圖形。

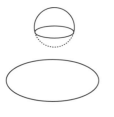

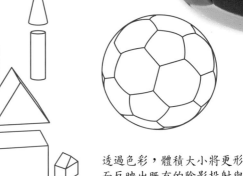

透過色彩，體積大小將更形具體化，而反映出既有的陰影投射與每一塊顏色由最淺到最深的色調。陰影的外形輪廓也要符合透視的原則。

體　積

以最簡單的形狀開始，如圓形及正方形，這些都是平面的造形。我們在紙上畫圖時，放置在桌面上的位置時有不同，有時近，有時遠，不同的位置使我們看到的影像產生變化。假如我們把這些結果匯整起來，我們將會發現，根據簡單的圖像，可以發展出更為複雜的幾何透視圖像。以一個正方形投影於三度空間中可構成立方體，透過正方形也可繪製出圓形，因為圓形是包含在其相對應的正方形裡面。

最常見的容積形體為球體（從它可衍生出半球體）、立方體（以此類推可得平行六面體）、圓柱體、角錐體（平截頭角錐體）、圓錐體（平截頭圓錐體）……等等。

構圖與透視

透視

景深

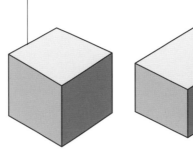

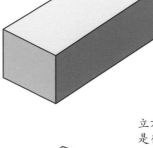

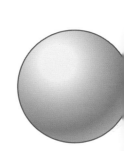

立方體、球體及圓柱體都是從正方形與圓形衍生而成的基本容積形體，我們一旦知道這些投射影像，就不難了解如何繪製半球體、平行六面體、平截頭圓錐體、角錐體……等等。

越遠越小

　　景深具有縮小物體影像尺寸的作用，單就一杯在近處的咖啡，看起來就比遠處的一棵樹來得巨大。對每一個作畫目標所包含的內容物，所有的組成元素，按照其所屬的不同場景（前景、中景及遠景）加以分類。

　　當我們注意觀察一棵樹的葉子時，發現越靠近我們的葉子，相較於處在後方的葉子，顯得較大也較清楚。

一個位置；一些特徵

　　當一個物體的位置改變時，我們會看到不一樣的影像，即使如此，還是可以毫無困難地辨認出它，物體的屬性並沒有改變，而是看的人以不同的角度或是不同的距離來觀察它。影子的投射取決於光線及物體本身的位置，即使有歪曲變形的現象，透視的效果也清楚地藉由影子反映出來。

由下往上看，這棵樹的樹幹顯然成為最主要的部分。

以一個俯視的角度來看（三點透視法），占據主要部分的則是樹頂的葉子。

　　單純的一個足球凸顯出透視的運用。每一塊大的皮面都有六個邊，小塊的則只有五個邊，如果我們留意所有的邊緣線，那明顯的對稱對我們是很有幫助的，但是我們也要留意以透視畫法呈現的塊面，如變形的部分。

該如何觀察

　　任何一個物體都能簡化為一個簡單的圖形，以這些物體來說，似乎是比較明顯：一個大花瓶可以視為一個圓柱體，一個碗則是一個半球體……等等。以一棵樹來看，樹幹可以聯想為一個圓柱體，或是一個平截頭圓錐體；然而相同的情形也發生在人物形體上：一個頭顱可視為一個球體或兩個可挪開的頭盔，眼睛象徵部分的球體，大腿可聯想成平截頭圓錐體，女人的胸部則類似半球體……等等。

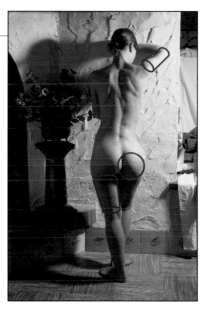

我們需要比實際圖像還再簡單的圖形來呈現透視圖，如此可以少費一點氣力在不斷的測量上。我們可以從尋找類似的幾何圖形容積來簡化圖像開始，如平截頭圓錐體或半球體。

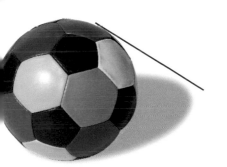

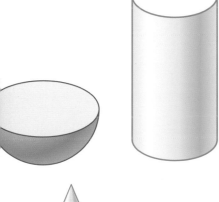

繪畫小常識

輪　廓

　　為了呈現一個物體，我們需要定出它的輪廓，只須遵守我們所看到的透視與比例去描繪草圖即可。整體的高度和寬度形成一個框框，如同這個輪廓外形的範圍界限，而我們要隨時用眼睛估量這個框框內直線的傾斜和曲線的路線位置。

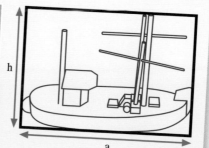

根據透視觀點構成的輪廓外形引起我們的興趣，值得注意的是在這個長方形的框框中應嵌入最簡單的圖形。

如何定位

水平線（地平線）、視點、消失點、消失軸線，都是我們在研究各種透視時，所會面臨的基本定位元素。

L.H.

水平線

作畫目標物的水平線很容易被定位，因為它是根據我們向前看時，眼睛所在的位置而定。它是一條假想的線，由經過我們眼睛高度的水平面與理論上無限大的垂直面交會而成；而且就如同它的名稱所透露的意思，是完全水平的。這是在畫布或畫紙上，必須首先定位的線，根據取景的內容，及隨著作畫的整個過程，可供我們作參考。

當我們一點也看不到船的甲板時，那是因為地平線正好通過它的高度。

視　點

視點位於水平線上，就是當我們觀看目標物時，在我們眼睛的正前方。

我們在這個位置所安置的消失軸線都朝向同一個點，而這個點就位於水平線上。在這個狀況下，只有一個消失點及幾條消失軸線。

消失軸線

什麼是消失軸線?該如何安置它的位置?當我們觀察一個物體時，必須尋找某條直線，並將它假想延長截切水平線。如果我們找到的不只一條，在延長這些線時（它們在這物體上都是平行線），朝向水平截切點，我們將可排列好一組的消失軸線。

根據作畫目標物及我們的視點，甚至可以有三組消失軸線。

P.F.

P.F.

為了定位一條消失軸線，我們只需將物體的直線延長一段距離。

每一組消失軸線都朝向其各自的交會點，即消失點 (P.F.)。

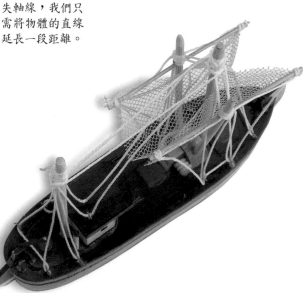

從空中（大氣）的位置俯視，完全看不到船的底部。

消失點

消失點可以是一個、兩個、或三個：

1. 那些消失軸線匯集的地方呈現在物體上方的位置。如果只有一個消失點，叫做一點（平行）透視；如果有兩個消失點，則是兩點（傾斜）透視。這些消失點位於水平線上。

2. 當視線是由空中俯瞰時，畫面上有一個交會點在物體的垂直線上。有三個消失點（兩個消失點在水平線上，一個處於垂直線位置）的透視法，是三點（俯瞰）透視。

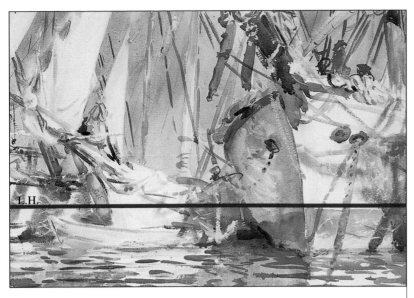

這幅水彩畫除了熟練的技巧外，取景的選擇更獨具特色。它的視點透露出畫家所在的位置是在一艘小船上，或在碼頭的下面。約翰·辛格·沙簡 (John Singer Sargent) 作品，白色船隻。

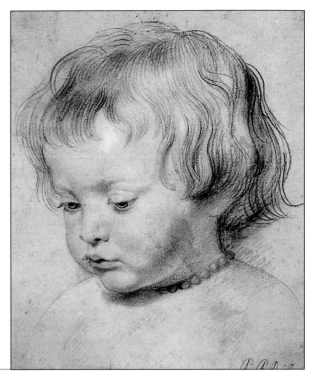

取景與視點

　　每一個不同的取景都有其相對應的視點。首先列入考量的就是水平線的定位，它可以提示我們透視的類型，以解決畫圖上的一些問題。假如取景畫面中的水平線不是很高也不是很低的話，就可排除是三點透視法的可能性。

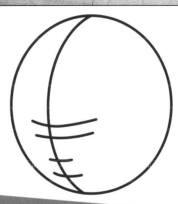

小孩的頭部讓我們聯想到球體的造形，在球體畫上一條線，用以標示出對稱平面的截切線，並畫上幾條橫切線。彼得·保羅·魯本斯(Peter Paul Rubens)，小孩肖像。

繪畫小常識

水平線的位置

　　在眾多觀察方法中，對於研究透視最有用的就是觀察一個物體的哪些部分是看得到的。如果可以看到物體上面的部分，很明顯的，水平線是在物體的上方；假如都看不到物體上面的部分，而且物體的上緣成一直線，這時水平線剛好重疊在這條直線上。最後，當我們完全看不到上面的部分，並顯露凸出的外形，水平線就是在下面。

L.H.

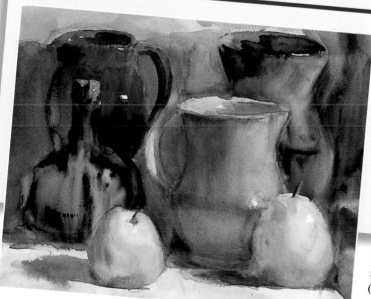

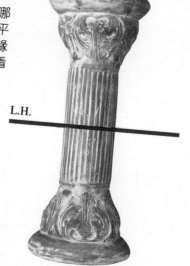

L.H.

這個柱子上面和下面的形狀說明了水平線 (L.H.) 是在高度一半的地方。

那些器皿呈橢圓形的開口說明了水平線位於這些物體稍高的某個位置。馬丁·安東 (Martín Antón) 的水彩作品。

透視點

如何分析研究

我們為了熟悉透視畫法，最好開始簡化任何物體，使其形成一個簡單的幾何圖形，放置於畫面中。在表現一個平面的情況下，必須分析它在我們面前的位置，以推斷用何種透視去完成。

最簡單的透視圖就是所謂的一點（平行）透視。當一個物體在我們的正前方呈現垂直的側面時，我們可以毫無困難地辨識出它的透視點。這個透視圖只包含一個消失點，即一組獨特的消失軸線匯集處。

任何一個物體，即使看起來似乎很複雜的樣子，都可以分解成有規律的幾何圖形。我們留意觀察這個城堡的正面，就位於我們的正前方。

圖形與容積體形

立方體是一個規則的圖形，最有益於用來理解如何呈現透視圖。然後，依此類推，可以繪製出任何一個規則的幾何圖形，只需多加留意它們彼此間的關係。

從正方形到立方體。繪製一個立方體透視圖的基礎就是重複正方形的投影於其相對應的長、寬、高的每一邊。

從正方形到圓形。圓形是鑲嵌在正方形裡面的，正方形的邊長就是圓形的直徑，如此，我們只需要繪製一個正方形，且設定圓形與其接觸的幾個點，就能描繪出圓形。

從圓形到球體。球體的輪廓外形就是一個圓形，為了了解一個球體的透視圖，我們需要兩個圓形以穿過中央的垂直平面與水平平面描繪出它的斷面圖。

從圓形到圓柱體。我們只需正確地繪製出代表圓柱體兩頭底部的橢圓形，並以兩條垂直線連接每一邊的兩端即可。

L.H.

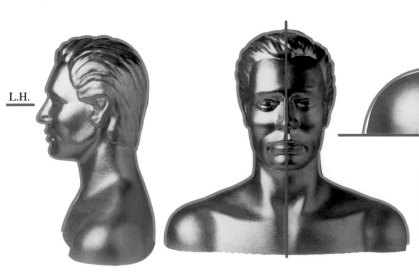

正面的外表與其輪廓，以一條水平線通過鼻子的高度，是較簡單的透視技法。當透視點位於較低的位置時，必須繪製一些圓形，指引我們關於眉毛、眼睛、顴骨、嘴唇、下巴的傾斜。

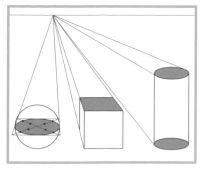

以三面看得見的投影很容易呈現出立方體。圓形鑲嵌於一個正方形中，其邊長等於圓形的直徑，相關的參考點就是四個位於每個邊長二分之一位置的點，及位於對角線上的另外四個點（以每一個頂角往內，在對角線一半的三分之一位置）。

球體是一個圓形以及來自兩個圓形的投影在其空間的定位：縱向的橫截面與水平橫截面。圓柱體是由兩個圓形投影與兩條垂直線所形成的。

繪畫小常識

消失點與線

我們位於一個作畫目標物正前方，以一點透視法從我們正前方的一個垂直平面去觀察：如何定位消失點？這種透視法的視點也就是消失點，如此，只要一定位水平線，我們的位置就在作畫目標物的正前方，如同取景的畫面一般，並且就在我們的眼睛正前方定位視點與消失點。畫面上所有朝向底部背景的物體線條匯集於那個點。

一點透視

我們一旦了解這些關聯性，就很容易繪製富藝術性的簡化圖形：立方體、球體，及直立的圓柱體。

直視前方。所有這些圖形，立方體迎面呈現一個平面，面對著的這個正方形維持相等的正方形，正面稍遠的平面，其方形的尺寸變小，其餘可看得見的面是不規則四邊形。

通常我們繪製的圓形，它的中心點不是來自橢圓形，而是能將它鑲嵌在內的正方形對角線的交叉點。為了繪製球體的容積形體，我們只需畫圓形即可，而繪製圓柱體則以直線連接兩端的底部。

平行的。我們描繪出來一個立方體的消失軸線是如何的情況，在一點透視中，立方體所有的縱線，呈現相互平行的關係，另外，其他也同樣呈現平行關係的是所有的橫線。

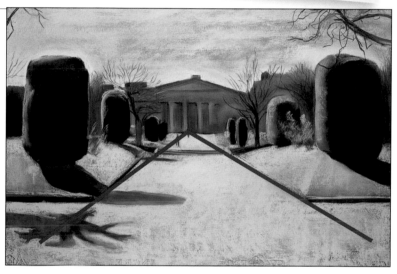

在這個範例中很容易定位出消失點與軸線。大衛・聖米凱 (David Sanmiguel) 的作品。

以炭筆畫的女人頭像，由於這個圖案已被簡化為較單純的剪影輪廓，所描繪的姿態也屬於較單調的姿勢，法蘭西斯・塞拉 (Francesc Serra) 作品。

下圖這些瓶子以正面的方式呈現，即可以一點透視來處理這個情況。

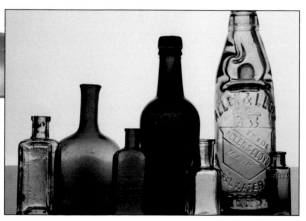

這是兩個最簡單的站姿，適合初學者練習描繪人形。

更深的景深

當一個物體以橫向伸展的輪廓呈現一個平面，同時，水平線不高也不低，於是我們處在一個兩點透視的範例面前，也稱做傾斜透視法。

加強景深的感覺

很明顯的，兩點透視法可以加強容積的立體感，也可以增加景深的感覺。

側 視

就是當物體以一面傾斜的姿態呈現，只有縱線間是保持平行現象。可以比較立方體於一點透視與兩點透視的異同，會發現很有趣的現象。

水平線

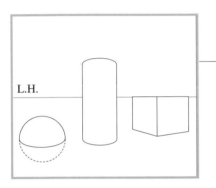

一個物體以傾斜的姿態呈現時，這條線的位置是很重要的，用它來決定我們面對這個物體的透視，是兩點或是三點透視法。如果水平線的位置不是太高也不是太低，我們就以兩點透視法來處理。

在那條水平線 (L.H.) 上有兩點屬於兩點透視的消失點，有兩組可辨識的消失軸線在那裡會合。

這個建築物呈現非常凸出的稜邊，仔細觀察可發現有兩組消失軸線的存在。

靈巧的線

安排一條細微的線是很有幫助的，這條線是用來延長那些消失軸線，直到它們的交會處為止（也就是消失點）。但是這項安排只在那些消失點彼此的位置不是太遠的情形下較有效果。

指 南

當一個消失點在很遠的地方時，我們可以用藝術家慣用的方式測量距離，藉由簡單分割按照比例製圖。當我們在繪製有關城市的建築物、有窗戶的地方、人行道……等等，只需製作一個畫有格線的指南。

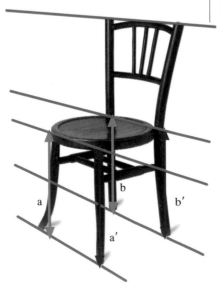

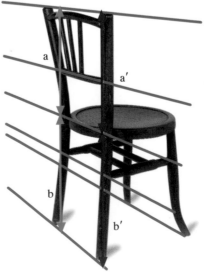

根據取景畫面，水平線與消失點可以在畫面之外。在這樣的情況下，可以作一些測量：在左邊的兩個情況中 a 和 a′ 與 b 和 b′ 都呈現相同的比例關係。

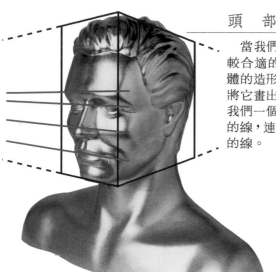

頭 部

當我們論及成人頭部的表現時，較合適的方法就是借助一個立方體的造形，如一個平行六面體，並將它畫出來。有一組消失軸線給了我們一個方向，這些線是連接雙眼的線，連接眉毛的線，及通過雙唇的線。

我們必須想像那些較有代表性的線條所產生的水平斷面是什麼樣子。我們看到的雙眼是同樣大小嗎？以這樣傾斜的透視來看，答案很顯然「不是」。

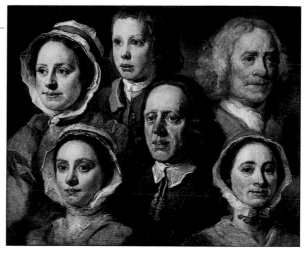

在威廉·霍加斯 (William Hogart) 的六位僕人肖像中，臉龐排列的位置，很適合讓我們研究兩點透視的技巧。

畫面外的消失點

消失點在理論上是很容易繪製的，但在實際操作時，很可能遇到消失點與水平線位於畫面之外的狀況，此時我們就必須確認消失點的方向，以便尋找出消失點。

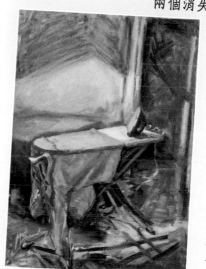
一個柱狀的平行六面體透視圖，可以輕易地包含一個立姿的人形。

人 物

在一個兩點的透視中，最好從一個靜態的姿態開始練習，這樣的姿態保持著對稱的手臂和腿，而且可以很容易繪製。當描繪的人物是處於較活躍的姿態，問題就顯得較複雜，但是那些屬於透視理論上的主要線條，就發揮了很大的助力。

一個活躍的姿態（如球賽中的防守員姿勢）是比較複雜的。我們可以藉由簡單的圖形，描繪出較為明顯的消失軸線來將它簡化。

25

三點透視

毫無疑問地，俯瞰在視覺比例上可以感覺到較大的容積，但是看起來也較有變形的感覺。為了呈現這個畫面，我們必須定位三個消失點，因此也會有三組消失軸線。

帽子，一個在很下方的物體，沒有變形。柱子的粗細在最遠的部分縮減了很多。這個城堡表明了沒有任何線條保持平行，而且整體都指示出有三個消失點。

如何呈現三點透視

從高處看一棵樹，展現整個綠色樹頂的大片光芒,而且在色彩上下功夫可以使它非常生動。但是根據透視點的不同，表現一幢建築物，也可以使它看起來有不同的形貌。一旦我們越減少由空中觀察的角度，就能減少變形的程度；我們要記得，當只是一點點的俯視角度時，就變成兩點透視。

三點中的其中兩點

三個消失點中的其中兩點位於畫面的水平線上。假如由高處俯視目標物，第三個消失點會在水平線以下。假如視線是由低處往上看，第三個消失點就在水平線以上。

沒有任何平行線

一點透視圖中維持縱線間與橫線間的相互平行，兩點透視圖則只維持縱線間的平行現象，然而三點透視中卻沒有任何平行現象。

構圖與透視

透視

三點透視

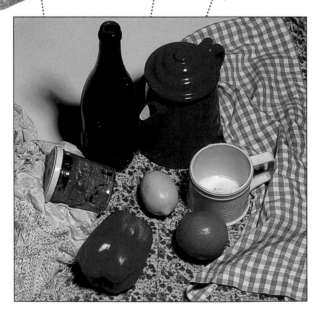

俯視角度較大的三點透視畫面令人感到意外，有時候我們必須深思熟慮，以了解這樣透視法而得到的構圖效果如何。

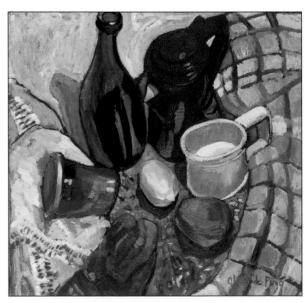

艾斯特·奧力微·皮克 (*Esther Olivé de Puig*) 的構圖強調畫家個人對形狀與色彩的表現風格，在這裡以繪畫的目的使用了物體變形的技巧。

以俯瞰的角度觀看自然風景，其中最耐人尋味的就是樹梢的顏色，透視的問題藉由色彩且透過質感的凝結程度而獲得解決。

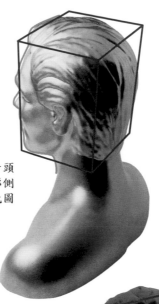

以這個方法看頭像，只需輪廓側影及一個簡化圖像的繪製。

臉部方面，我們要經常留意正確地描繪眉毛、眼睛、顴骨、嘴巴、下巴的消失軸線。

繪畫小常識

三點透視

與水平線位置一致的兩個消失點是最容易定位的，觀察臉的上面（或下面）部分，延長兩組看得見的線條即可。而第三個消失點則在畫面下方，物體顯現的垂直線交會處。

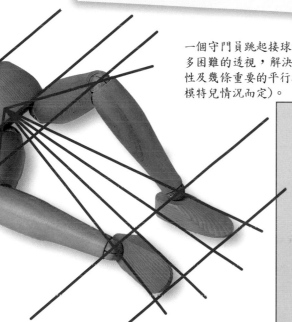

一個守門員跳起接球的姿勢，外表有著許多困難的透視，解決的方法可以尋找對稱性及幾條重要的平行線（或是垂直線，視模特兒情況而定）。

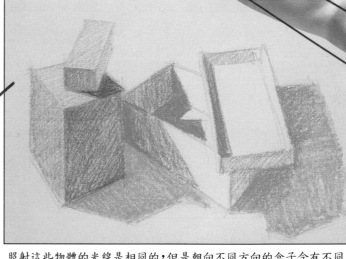

照射這些物體的光線是相同的，但是朝向不同方向的盒子含有不同色調的安排。必須仔細觀察，才能使顏色與調子表達出正確的體積。

變　形

　　為了能修正錯誤，應多了解透視圖，一個變形的圖畫會立即產生一種透視錯誤的空間感。這種情況會發生在我們沒有遵循消失軸線的傾斜時，或是當它的透視是根據一個不適當的理論基礎制定的時候。這個意思就是在畫一個立方體的底部角度時，應避免畫成小於 90 度。變形的狀況並不是只有來自錯誤的影像繪製，也會出現在不正確的用色上，所以無論何時我們都應留意這些問題。

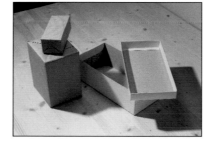

一幅靜物畫可以由任何物體組合而成，我們尋找適當取景畫面與視點，以確保繪製出來的圖形不會變形。而若能將形體相似的物品作不同位置的安排，會得到一個較吸引人的畫面。

驗　　證

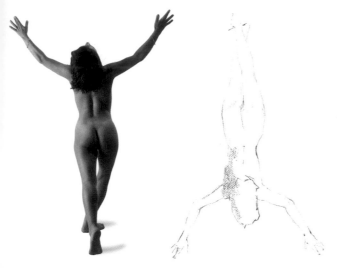

透視的法則指示我們哪些物體如何往外伸展,及哪些是必須畫的透視圖。為了避免不必要的錯誤就必須遵守一些簡單的常規,並採用一些正確的測量方式。

疏　遠

對於所描繪出來的物體,若是在第一眼的印象就感到物體的外形不真實,即表示構圖出了些問題。但是這通常不是很明顯,有時會為了捕捉造形而失去了透視。最好先停下來休息一段時間,因為經過了一些時間的休息再來觀察這幅作品,會讓我們更好辨識出錯誤的地方。

如何檢視構圖

在任何時候都可以做的檢視方式,就是將作品做180度的旋轉來觀察,也就是說,把原來屬於畫面下方的部分放在上面,這樣可以產生對作品的某種疏離感。假如畫中的物體或人物支撐得很好,沒有顯現出快要墜落的樣子,那是因為有妥善的計畫安排。如果作品給人墜落的印象,則是因為沒有注意到地心引力垂直線的方向,它是穿過支撐多邊形重心的一部分。

假如我們轉動草圖,會更清楚看到她沒有墜落。

繪製的陰影遵循了在模特兒身上所看到的光與影的架構。藉著一層層的疊色上去,這些陰影的變化更形恰當。

這個人體模型接合的方式可以讓我們學習如何處理一些姿勢,並且可以研究它的重心及它具有支撐力的多邊形。

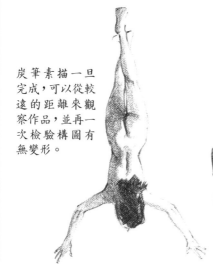

炭筆素描一旦完成,可以從較遠的距離來觀察作品,並再一次檢驗構圖有無變形。

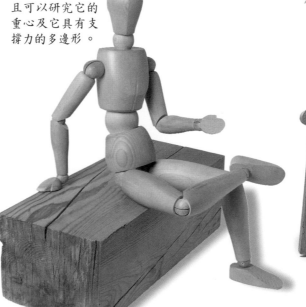

把這當作一個練習，我們試著在畫面上表現出這艘小船，並且聯繫起那些桅桿方向的關係（用鉛筆，閉起左眼），加上手腕適當的轉動，以符合不同的傾斜角度。

尺寸與傾斜的關係

有兩個準則：第一就是物體越靠近我們的部分，看起來就會比後面的部分大一點；第二，我們描繪的消失軸線逐漸傾斜的順序，應該是漸進且有一致性。我們利用畫筆做為測量的工具，建立一些假設性的測量線條，以取得物體正確的比例與透視。

1. 一個有對稱性的物體看起來位於前面的部分會比後面來得大，那些線條呈平行狀態並顯露出傾斜，必須熟練掌握制定線條方向的導向。
2. 假如前方部位的高度測量為 a，再經過測量後，此捲線軸側面顯露出的距離是三分之一 a。
3. 換一個這樣的擺設位置，相反地，那兩個高度卻完全相等。同時我們也得到了寬度 a 和二分之一 a。我們可以利用這種簡單的比例方式，來檢視透視的正確性。

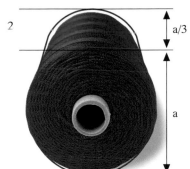

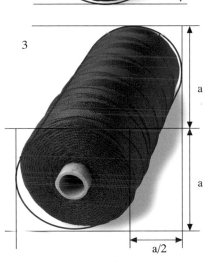

如何測量

通常有些比例一定要履行：畫作本身比例尺的關係，及透視圖的關係。如果沒有以正確的方式測量出外形，整個構圖有可能會產生變形。我們必須站在相同的位置，遵循目標物的取景畫面，或坐或站。測量距離時，通常我們都會伸直手臂，而且以垂直或水平的方向測量。在測量時（閉一隻眼），距離的顯現必須與鉛筆或畫筆的筆尖重合，而用拇指在另一端做記號。

總是有系統的

以取景畫面確立開本大小及作品的面積。從最中央且體積最大的開始入畫，直到全部都包含在畫面裡為止。必須將觀察所得做有系統的處理，在分析我們所採用的景物時，應該將整體建立起關聯性。

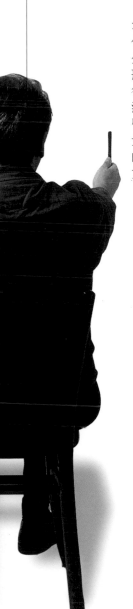

為了驗證的測量

一個像這樣的作畫範本，先從糖罐和茶壺畫起，因為這兩樣是體積較大且位置置中的物品。從一開始，就利用蠟筆線條大略地表達出整體基本的色塊面：由於物體反射倒影的因素，而呈現平坦光滑的桌面，且製造了模糊不清的筆觸節奏作為底部背景。

當所有東西都放入畫面時，有一種很有用的檢查方法。假如我們按照相同的程序去回顧檢閱它，會毫無察覺地犯同樣的錯誤。因此，比較可取的方法是採取一些在安排畫面時沒有使用的測量。假如做完這些測量後，完全符合先前的安排繪製，就可以確定我們的透視圖沒有錯誤了。

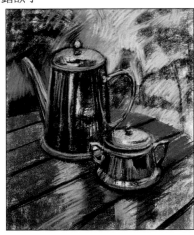

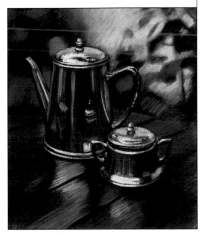

從理論到實作

在我們藉由線條建構草圖時，活用有關透視的基本常識，及採用一些測量數據，能使我們更得心應手地在畫紙上把作畫對象描繪入畫。

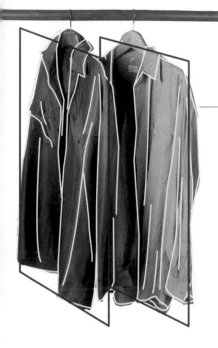

藝術的透視

藝術家關心的事就是運用透視使他們的作品呈現逼真的感覺。但並不是說非得用直尺、三角板及圓規如此精確且嚴格的構圖。藝術家在畫一幅作品時所採用的測量，都是大約值。

一個透視圖可以是很簡單的，只有一個消失點，但是在描繪一件襯衫時，描繪出的輪廓線條要能概括襯衫整體的體積表現。

普遍的問題

為何消失軸線的繪製是很重要的？假設我們畫一條消失軸線，如果沒有遵循應該顯現的方向，就會產生一個錯誤的透視。一個透視圖如果建構在不正確繪製的線條基礎上，會產生嚴重的變形。理論上的定位是不夠的，在實際描繪那些消失點與消失軸線時，應該確實安置於正確位置。

忠　告

動手做練習是很重要的，我們可以嘗試著描繪通過兩點形成的直線，及圓形（或橢圓形）通過幾個參考點的弧形部分。

藝術的線條

藉由直尺幫助畫出的線條和舉起手腕有把握地畫出的線條，這之間有非常大的不同。強度些微的變化，包括最細微且適當修正的偏離，都是富有藝術性的圖畫吸引人的基礎。

構圖與透視

透　視

從理論到實作

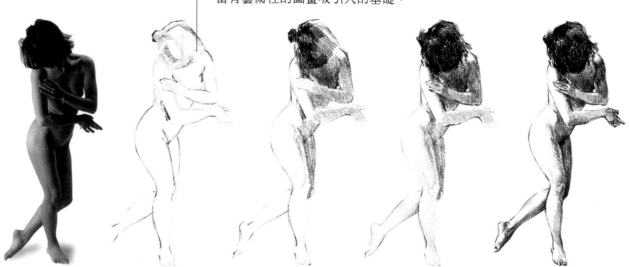

一幅好的圖畫基礎在於從草圖就開始修正畫的透視。

儘管使用擦筆調色或暈擦的技巧，那些加上去的陰影沒有逾越草圖線條做的邊界記號。最後的一些線條極具藝術性，可以加強某些值得注意的輪廓剪影。

轉折線

在一幅圖畫裡，為了表達體積感，我們安置所謂的轉折線。通常我們慣於使用在有皺摺的衣服、肖像、人物像，及所有可以納入輪廓剪影內的物體上。我們想像一些不同的垂直平面存在同一個畫面中，從距離我們最近的開始，經過中間的垂直面，直到最遠處為止。一條轉折線使我們聯想到從一個平面延伸到另一個平面的通道，通常從最靠近我們的地方開始，接續到最遠處而連結在一起。

一件懸掛在衣架上的襯衫畫面呈現的剪影輪廓說明了布料自然下垂的感覺。然而一個軀體套上襯衫，則表現出張力及摺痕。

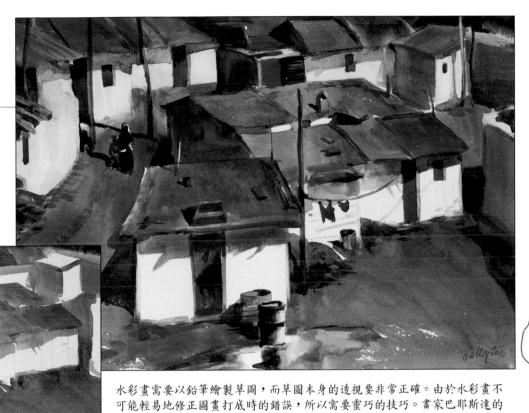

水彩畫需要以鉛筆繪製草圖，而草圖本身的透視要非常正確。由於水彩畫不可能輕易地修正圖畫打底時的錯誤，所以需要靈巧的技巧。畫家巴耶斯達的作品。

線條總論

外形與側影的描述可以藉由大約的線條做到。習慣在一開始打草稿時用淡淡的細微線條勾勒出圖案，嘗試著畫出很多不同的線條直到達到較為正確為止，這是很普遍的情形。伴隨著觀察而做的練習是絕對不可少的動作，如果我們要有長足的進步，應該對線條多加分析，並試著用富有藝術性的線條實地執行，而且在一張草稿紙上做了多次嘗試之後才可以確定。在這種情況下，炭筆畫是很適用的，我們建議嘗試用炭筆在紙上畫圖，包括以快速的筆觸製造俐落流暢的效果。

透過練習，那些線條可以做到富有藝術性，如頭髮的線條，或整體的輪廓剪影。

物體的特徵 ： 從一個繪畫的視點看去，引起我們注意的就是它的外形、大小、顏色和質感。

構 圖：對我們選取入畫的所有物體做一個適宜的配置，使我們能確保畫作本身的趣味性。有一系列的常規讓我們可以達到這個目的：構圖的略圖，既存的趣味中心，黃金分割的運用，維持色塊的平衡，及在一致性中創造某種適宜的變化。

取 景：一個想像的影像，一個框框，將視線畫定範圍於一個空間中，在這個空間用心經營使它擁有吸引人的構圖。

構圖的略圖：是個簡單的圖形，如一個橢圓形、長方形、三角形、L形……等等，這樣的圖形中可以包含取景作畫目標內所有物體顯現的一個整體形象。

趣味中心：就是當我們在觀察一個作畫目標時，目光自然匯集的焦點。我們習慣將它安置在黃金分割平面上的某個地方。

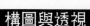

黃金分割 ： 是指畫面上的一個平面，它的位置位於分別以畫面的高度和寬度乘以 0.618，以這兩個數值分別由四個角開始往內測量分割出來的地方。

色塊的均衡 ： 這種分析最好要經過驗證，有了均衡的色塊分析，我們就能賦予一幅構圖舒服的視覺效果。設法將作品上每個顏色所占據的表面積做個比較，並將它轉移到一個假設的天平上，這些表面積的配置就如同重量一樣，直到兩端達到平衡為止。

統一中求變化 ： 這是確定作畫目標有趣味性的一個前提。必須發展某種獨特的樣貌，以加強某種變化於一群非常一致的組織元素中。

調 和：是指顏色的應用，確保一幅畫達到視覺怡人的效果。比較完整的顏色組織有暖色系、寒色系及濁色系。

暖色系：基本上包含調色板上所有的溫暖色彩，及這些暖色彩互相的調和色。黃色系、橘色系、紅色系、胭脂紅色系和土色系，都屬於暖色系。

寒色系：基本上包含調色板上所有的寒冷色彩，及這些寒冷色彩間互相的調和色。屬於寒色系的顏色有藍色系、綠色系及灰色系。

濁色系：包含調色板上所有的混濁色彩，以及這些濁色與其他任何顏色的調和色，也可以用不同比例混合兩個互補色（可以添加白色於這樣的混合色中，視我們作畫使用的媒材而定）。

鑲嵌物：指在遵循透視原則下，依據被描繪物的外形所安置的外框架，是我們在做細部描繪時最主要的依據。被描繪物的每個元素，都有屬於它自己的外框架，當它們在紙上安置的位置呈現正確的聯繫時，我們可以說作品畫面的鑲嵌物已完成。

草 圖：只需一些簡單線條就可實現，因為這些足夠在一幅作品中定位圖案最基本的點和線。畫家在整個作畫的過程中，都從同一個位置測量，以伸直的手臂，並且以時而垂直時而水平的方向旋轉。

視 點：我們從一個點看作畫目標時，可以從正面的，斜角的，或空中的俯視。每一個視點都產生一個不同形態的透視。

一點透視：它的特色在於只有一個消失點 (PF)，且與視點 (PV) 一致，位於水平線上。如果使用這樣的透視，作品中的作畫目標物上，所有的橫線間都呈現平行現象，同樣情況也發生在所有的縱線間。

兩點透視 ： 有兩個消失點 PF1 和 PF2，位於水平線上。作品畫面中的作畫目標物上，所有的縱線間保持平行現象，同時，橫線匯集成兩組消失軸線，而且每一組都朝向它所對應的消失點伸展。

三點透視：有三個消失點，PF1 和 PF2 位於水平線上，而在水平線的很上方或很下方則可找到 PF3。畫面上的所有線條匯集成三個群組，各自朝向其相對應的消失點延伸。

構圖評估系統 ： 它使作畫者能夠在反覆的比較修正後，將描繪於平面中的體積具體化，使被描繪物的圖案能呈現恰當的透視圖，以便於我們安置顏色與調子於各個符合作畫目標物所呈現的區域。

構圖與透視

透 視

名詞解釋

普羅藝術叢書

彩繪人生，為生命留下繽紛記憶！

拿起畫筆，創作一點都不難！

——普羅藝術叢書

畫藝百科系列‧畫藝大全系列

讓您輕鬆揮灑，恣意寫生！

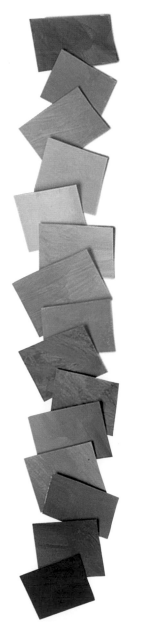

畫藝百科系列（入門篇）

油　畫	風景畫	人體解剖	畫花世界
噴　畫	粉彩畫	繪畫色彩學	如何畫素描
人體畫	海景畫	色鉛筆	繪畫入門
水彩畫	動物畫	建築之美	光與影的祕密
肖像畫	靜物畫	創意水彩	名畫臨摹

畫 藝 大 全 系 列

色　彩	噴　畫	肖像畫
油　畫	構　圖	粉彩畫
素　描	人體畫	風景畫
透　視	水彩畫	

全系列精裝彩印，內容實用生動

翻譯名家精譯，專業畫家校訂

是國內最佳的藝術創作指南

邀請國內創作者共同編著
學習藝術創作的入門好書

三民美術普及本系列
（適合各種程度）

水彩畫　黃進龍／編著

版　畫　李延祥／編著

素　描　楊賢傑／編著

油　畫　馮承芝、莊元薰／編著

國　畫　林仁傑、江正吉、侯清地／編著

國家圖書館出版品預行編目資料

構圖與透視 / Mercedes Braunstein著;吳鏘煌譯.－－
初版一刷. －臺北市；三民，2003
　　面；　　公分－－(普羅藝術叢書. 繪畫入門系列)
譯自:Conceptos básicos de composición y perspecti-
va
ISBN 957–14–3871–5　(精裝)

1.構圖(藝術) 2.透視(藝術)

947.11　　　　　　　　　　　　　　92012723

網路書店位址　　http : // www. sanmin. com. tw

© **構 圖 與 透 視**

著作人　Mercedes Braunstein
譯　者　吳鏘煌
發行人　劉振強
著作財
產權人　三民書局股份有限公司
　　　　臺北市復興北路386號
發行所　三民書局股份有限公司
　　　　地址／臺北市復興北路386號
　　　　電話／(02)25006600
　　　　郵撥／0009998–5
印刷所　三民書局股份有限公司
門市部　復北店／臺北市復興北路386號
　　　　重南店／臺北市重慶南路一段61號
初版一刷　2003年7月
　編　號　S 94108–1
　基本定價　參元陸角
行政院新聞局登記證局版臺業字第○二○○號

ISBN　957–14–3871–5　(精裝)